茶花女 ①

原　著：[法]小仲马
改　编：健　平
绘　画：李铁军　焦成根
封面绘画：唐星焕

CNS | 湖南美术出版社

茶花女 ①

　　巴黎昂丹路9号拍卖家具和首饰古董的大广告吸引了我，我一大早就赶到那座豪宅。原来这是一个妓女的住宅，里面陈列着上千件金银珠宝，听人介绍，将这些金银珠宝卖掉可以还清这位妓女生前欠的债务，此外还有结余。

　　拍卖过程中，我唯独对一本叫《曼农勒斯戈》的书产生了兴趣，用100法郎将它拍了下来。不久，一个叫亚芒·都华勒的青年拜访了我。他十分痛苦，泪流满面，请求我将这本书让给他。

　　原来亚芒·都华勒跟这位朴素貌美的女孩有一段刻骨铭心的爱情故事。

　　女孩名叫玛格丽特·哥吉耶，因为墓地只能使用五年，亚芒·都华勒要将她的棺木迁往一个永久墓地。

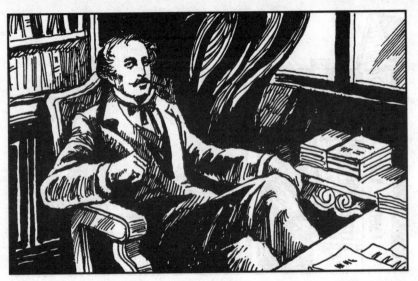

1. 我正处在热衷于文学创作但生活经历不足的年龄。而仁慈的上帝竟给了我特别的机缘，他让我遇到一个既真实又完整的故事，我只需把它叙述出来就行了。

2. 事情是这样开始的：我在街上看见一幅在昂丹路9号拍卖死者家具和首饰古董的大广告，并说有意者可先去参观。我是个古董爱好者，自然不肯错过这个机会。

3. 一早我就去了，豪华的宅子里竟已有了许多看客。

4. 我随意地浏览着。男人们暧昧地微笑，女客们假做羞涩，使人猜到这原来是一个娼家姑娘的奢华住宅。

5. 我随一群贵妇来到一间悬着波斯花锦的房间外，她们涌了进去，但随即又低笑着退了出来，像是遇到什么令人难堪的事似的。

6. 我好奇地走了进去，原来是梳妆间，应有尽有的精致摆设，令人想到死者的风光和奢侈。

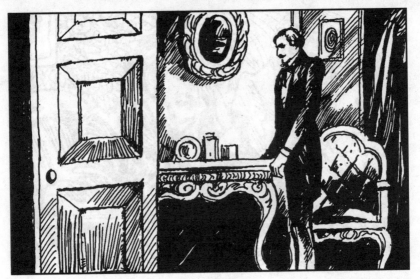

7. 一张特别长的条桌上，陈列着成千件金银珠宝制品，那上面都留着赠与男人的缩写名字和标志。我想令那些正经女人难堪的就是这些东西了。

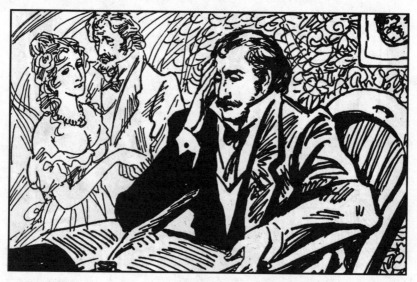

8. 我细细看着、感叹着，因为每件物品都代表可怜姑娘的一次失身。

9. 我满屋子看着、想着，最后，宅子里只剩下我和守门人了。那人用异样的眼光窥视着我。

10. 我大方地走过去问他："先生，能告诉我这屋子主人的名字吗？""玛格丽特·哥吉耶姑娘。""她死了？她不是还很年轻吗？噢……"我感到一阵莫名的沉重，因为我是见过这姑娘的。

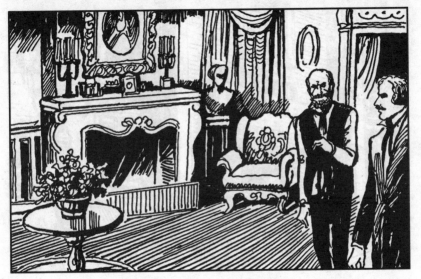

11. 我定定神又问："为什么要拍卖她的东西？""她欠了不少债。""拍卖的钱够抵债吗？""还有多呢。""多的怎么办？""给她家里。""噢，原来她也有家！"

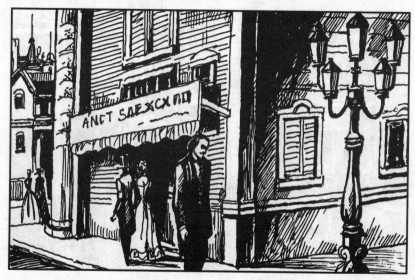

12. 不知为什么，回家的路上，我脑子里不停地闪现出玛格丽特死时的凄惨景象，一种怜悯之情油然而生，对她的一切也关切起来。

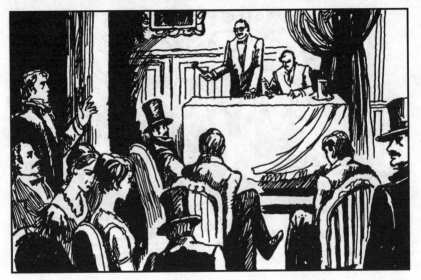

13. 玛格丽特生前名声很大，因此参与16日拍卖的人很踊跃，我赶到那里时，大厅里都快站满人了。

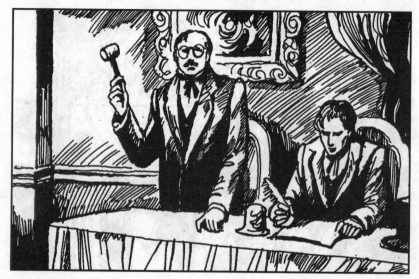

14. 主持人在临时台子上举起一件件物品报价，然后在价格不能再升时拍板成交。

15. 我的思想却越过这一切，想着这些东西的主人。传说她长得酷似一个死去的公爵女儿，那老头就为此负起照顾她的责任，条件是她放弃从前的生活。可惜姑娘没做到。

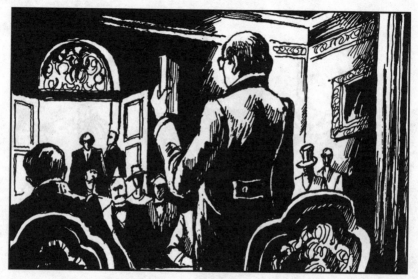

16. 报价人的喊声惊醒了我："一本装订精致的书，书名叫做《曼农勒斯戈》，第一页上有题字。""10个法郎。"有人喊。"20个！""30个！""40个！"

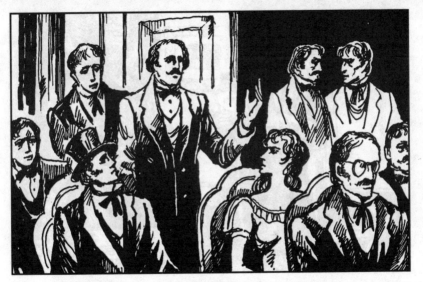

17. 我虽然厌恶放债人对死者财产的瓜分，但却争夺起这本书来，竟喊出："100个！"这已十倍于该书的价钱。

18. 我抱着书回到寓所，迫不及待地去看扉页上的留字，是赠者写的，内容是："曼农对于玛格丽特——惭愧。"署名是：亚芒·都华勒。

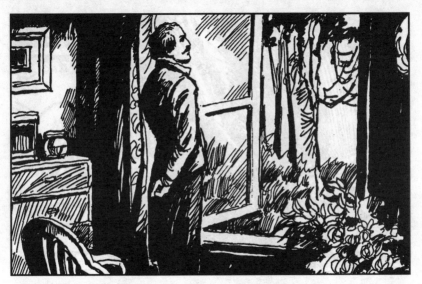

19. 我合上书，但"惭愧"二字却久久地萦绕脑际，这使我不由自主地在屋里踱来踱去地思索着。

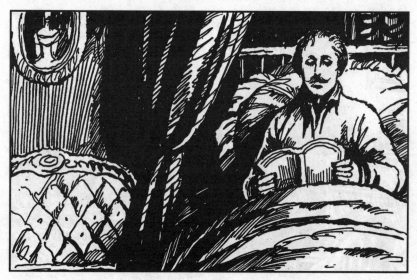

20. 晚上睡不着，我又翻起那本书来。那书的故事是我早已熟知的，女主角曼农也是妓女，她最后死在沙漠里，但却是在她情人的臂弯里。可她为什么要对玛格丽特惭愧呢？

21. 好奇心与日俱增，听说玛格丽特的姐姐要来继承5万法郎余款，我便连忙赶到处理此事的机构。

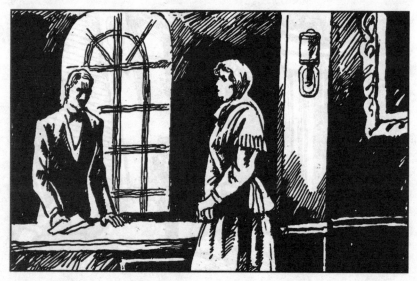

22. 姐妹俩的悬殊真叫人惊讶，玛格丽特的姐姐竟是个大块头乡下姑娘。

23. 她接钱时那欣喜若狂的样子，使我猜想她也许不知道这是妹妹的卖身钱。后来听说她用这笔钱去放高利贷，得到不少好处呢。

24. 正当玛格丽特引起的震动要逐渐淡去时，一天，我的仆人通报有客来访，并送上一张名片。

25. 我接过名片，上面的名字是：亚芒·都华勒。这使我大为激动，吩咐立刻请客人进来。

26. 来客是个高身材的金发青年，他一身旅行装束，脸色惨淡，眼里满噙着泪水。

27. 他颤抖着说："先生，请原谅我毫不修饰地就跑来了，因为……"
泪水涌了出来，使他无法把话说完。

28. 我请他在火炉边坐下，他说："我是为一件事来向你求情的，玛格丽特姑娘家那场拍卖你到场了吧？那可怜人……"泪水又打断了他的话。

29. 如此巨大的悲痛真使人同情，我说："请说下去，如果我能帮你平息悲伤，我一定尽力而为。"

30. 他说："你在玛格丽特家买了一本书？""是的，《曼农勒斯戈》。""书在你这儿吗？""在卧室里。"

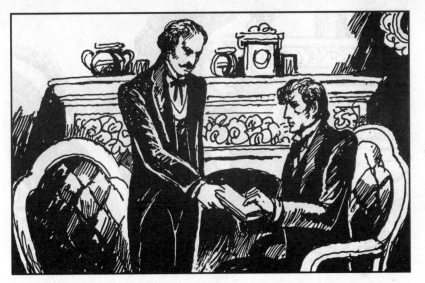

31. 看着他那仿佛一块石头落了地的神情，我便立刻去把书拿来交给他。

32. 他一面翻着书，一面连连地说："就是这个，就是这个。"大颗泪珠不停地滴落在书页上。

33. 停了会儿，他抬头问我："你很喜爱这本书？"我不知怎样回答，他接着说："我是来请你割爱的。""那么，这书是你送她的？""是的。""拿去吧，也算物归原主。"

34. 他颇为窘迫地说："我查了拍卖的名册,你既然肯花那么大的价钱,也许是有什么留念……"

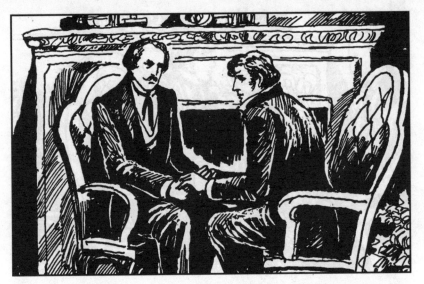

35. 我忙打断他说："我跟那姑娘只是面善罢了。你收下吧。我只希望它能成为我们友谊的定礼。"亚芒紧握着我的手表示他的感谢。

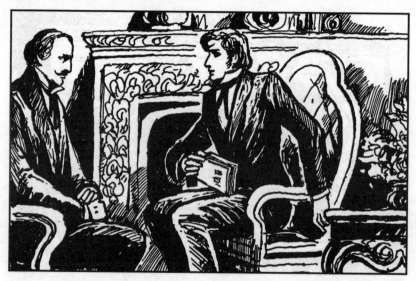

36. 大概我的一脸好奇引起了他的注意，他说："你对我的题字怎么想？"

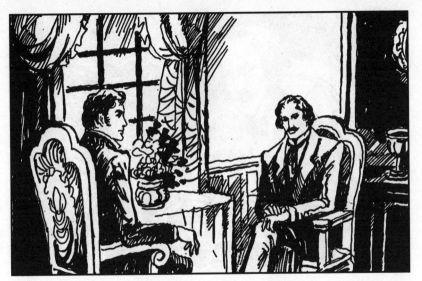

37. 我说："这不是一般的恭维，而是在你的眼里，你送书的那姑娘是超出平常品类的。""你想对了，那姑娘是个仙子呢！你读了这封信就知道了。"

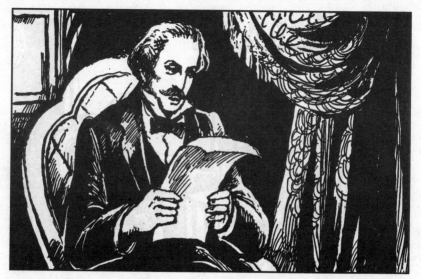

38. 我读着信，那是玛格丽特临死前写的，里面充满了刻骨铭心的思念和期待，以及对凄凉景况和无情债主的无奈。还说她给他留下了日记和信，要瑜利姑娘给他。

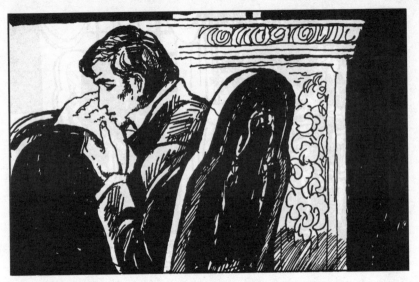

39. 亚芒接过信时说："谁能相信这是一个窑子姑娘写的呢！而我竟未能见她最后一面。"说着，激动地把信拿到唇边吻着。

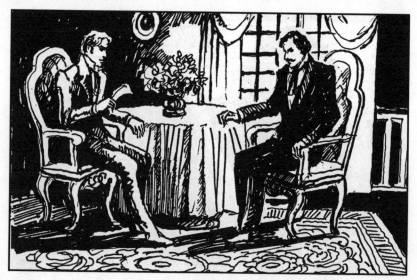

40. 过了会儿，他又悲痛地说："谁也想不到我曾那样残忍地伤害她，让她受了那么多的委屈，啊！我真愿拿我十年的生命，去换得在她面前一小时的哭泣。"

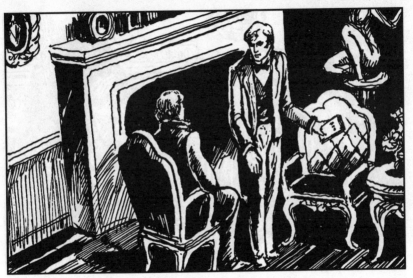

41. 我默然,因为无言可以安慰他。他误解了,说:"对不起,我不该拿自己的苦痛来烦扰你的。我会永远记住你的恩惠的。"说着起身告辞。

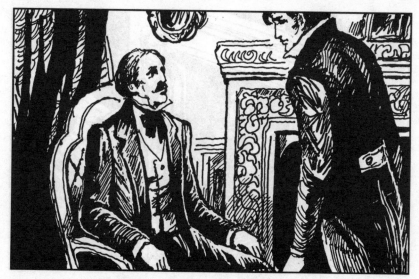

42. 我说：“假如你能告诉我使你如此悲伤的原因，就算是你最好的酬报了。而把心里的痛苦宣泄出来，也会让你轻松些的。”

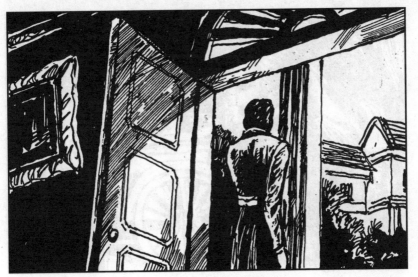

43. 他说："改天我会让你知道一个故事的，让你看看我该不该悲悼那可怜的姑娘！今天，我却只想痛哭……"为了不让我看见他的泪水，说完，他就走了出去。

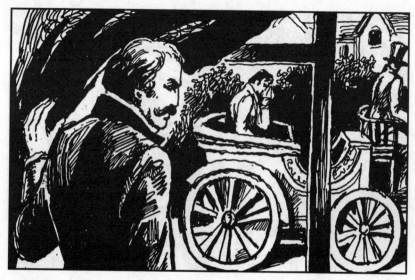

44. 我掀开窗帷，看见他跳上等在门口的小马车后，就掏出手帕掩面大哭起来。

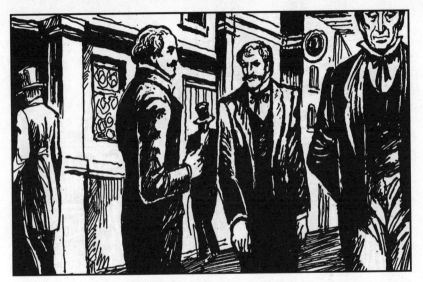

45. 此后，我好些日子没得到亚芒的消息，也因此对他和那姑娘的事更觉关切，几乎逢人便要打听。今天在街上遇见个朋友，我忙问他："你知道一个叫玛格丽特的娼家姑娘吗？"

46. 朋友颇为奇怪地盯我一眼说：“是茶花女吗？”“嗯，那姑娘怎样？”“也许比别的姑娘漂亮聪明，心肠也好些。”“有什么特别关于她的事吗？”

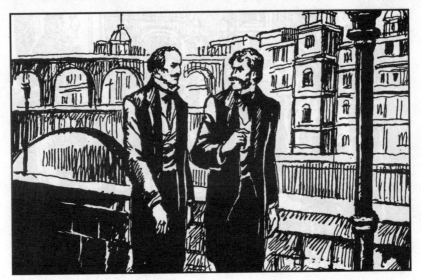

47. 朋友想了想说："她的第一个情人是G伯爵，还有子爵、男爵为她毁了家产，最后她成了老公爵的情妇。""真是那老人的情妇？""大家都这样说，是他供她钱花。"

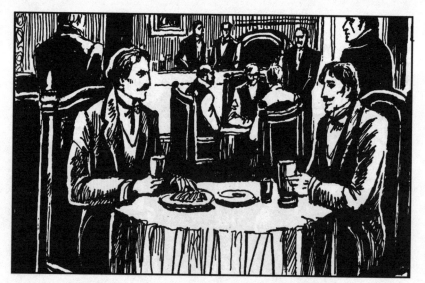

48. 老一套的回答让我失望，我想知道她和亚芒的事，便去找一个常在花柳场混的朋友打听。"你知道茶花女吗？她是不是有个情人叫亚芒？他是个高个金发青年。"

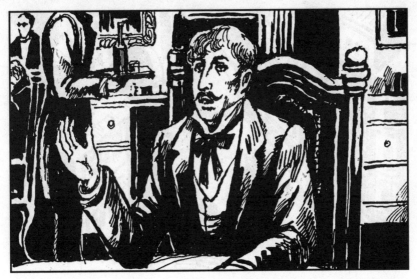

49. 朋友想也不想地说："是呀，他为她花光了所有的钱，然后被迫离开了。听说他简直要发狂，其实，婊子的爱就那么回事。"

50. 不知为什么，这回答使我莫名地气愤，我决定自己去找亚芒。我首先想到的地方是玛格丽特家，可惜门房已换人，所以什么也没打听到。

51. 后来，一个灵感使我去了墓地，我相信亚芒会在那里留下痕迹。我找到守墓的园丁，他对我说："那座坟很好找，因为它上面有特别不同的花。"

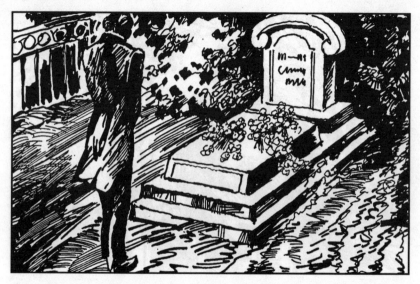

52. 我找到了。它果然不一般，摆满的白茶花让我看得惊呆了。

53. 园丁说：“每逢有一朵花萎谢了，我就得立刻换上一朵新的，而且还是白的。”“谁让你这么做的？”“一个年轻人，也只有他来过。因为听说这是位不大正经的姑娘。”

54. 我轻叹一声，问他："你知道那年轻先生在哪儿吗？""我想他在那死去姑娘的姐姐家。""为什么呢？""因为他要有她的允许才能申请迁坟。"

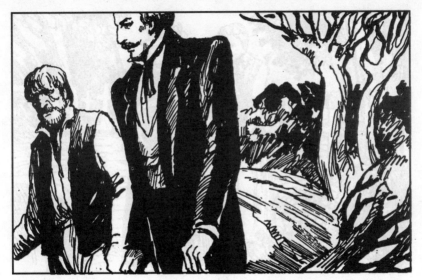

55. "迁坟？为什么？"我大为惊讶地问。他说："因为这块墓地只能使用五年，他想为她找块永久性的墓地。但最主要的是，他想再看看那美人儿。"

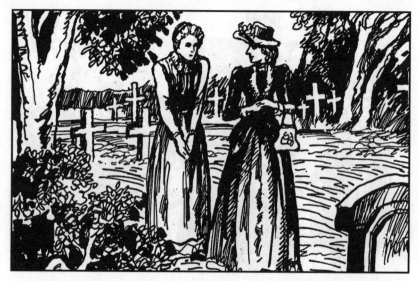

56. 我不禁又叹了一声。这时园丁碰碰我，并用嘴努努旁边的坟地，原来一个贵妇正用蔑视的眼光看着玛格丽特的坟地。

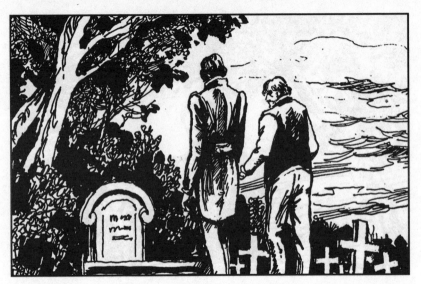

57. 园丁说："他们鄙视这可怜的姑娘，说她这样的人不配埋在这里，可我却同情和欢迎这小姑娘，我小心地照顾她，给她的茶花都是按本卖的。"

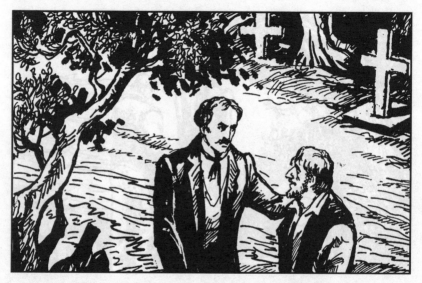

58. 我感动地拍了拍园丁的肩膀，问了亚芒的地址后就离开了。

59. 我按地址找到亚芒家，他还没回来，我留了张条，约亚芒回家见面。

60. 两天后，亚芒回来了，我如约去见他，他正病倒在床上。

61. 我说："你这次去了很久。""我病倒在那里了。""你太伤心，需要好好休息一下。""不行。我得马上去警局办迁坟手续，我约你来，就是想请你陪我去。"

62. 我心有不忍，说："等你病好吧。" "只有这件事能医好我的病，我一定要看见她，一个那样年轻美貌的女子怎么会死？上帝把我心爱的人弄成什么样了？不见到她我是无法平静的。"

63. 我只好答应了。我想起另一件事，问他："你从瑜利姑娘那里拿回她临死前留给你的日记和信了吗？"他从枕下拿出个纸卷说："我已经都能背出来了。"说着，泪水又滚出了眼眶。

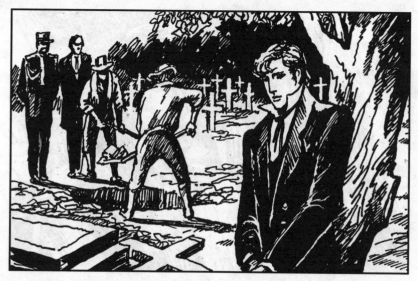

64. 迁坟是在警官的监视下进行的，因为要确认死者的身份。亚芒面白如纸地倚在树干上，听着那揪心的掘土声。

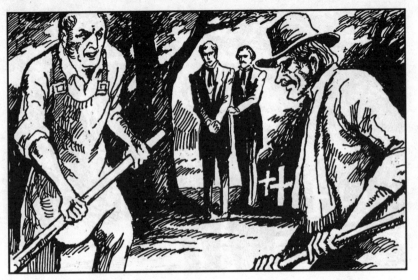

65. 棺材出现了，我怕亚芒受不了，便过去扶住他。我觉出他在颤抖。连我也不觉紧张起来。

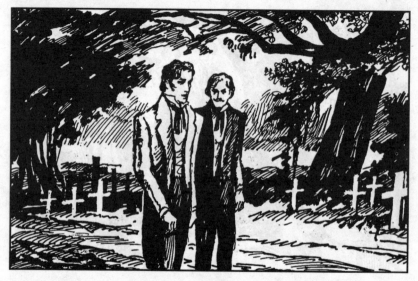

66. 警官命令打开棺盖，亚芒走了过去，口里低声叫着："啊！天哪！天哪！"

67. 棺盖打开了，警官又命令撕开白色尸幛，玛格丽特的脸露了出来，啊！可怕呀！漂亮的眼睛只剩下两个窟窿了。

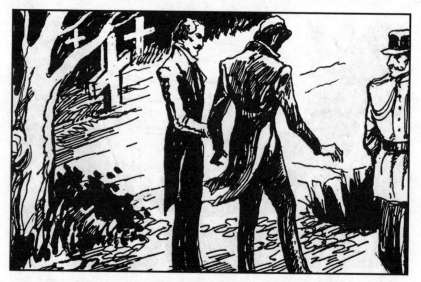

68. 亚芒直直地瞪着那张脸，他不管警官问什么，只重复着说："是她，是她，她真的死了！真的死了呀！"

69. 我强拉着亚芒离开坟地，他竟像失去意识似的随我走着，嘴里重复说着：“你看见那眼睛了吗？你看见那眼睛了吗？”

70. 回到家亚芒就病倒了。他在高烧昏迷中不停地呼唤着玛格丽特，那神情真叫人心碎。

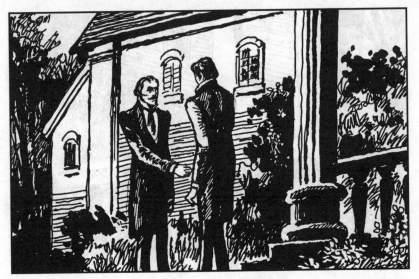

71. 半月后，亚芒大好了。他的病房恰好对着花园。这时已是春暖花开了。我去看他时，他已能用微笑迎接我了，我想他已相信往事已不可挽回，故而平静些了。

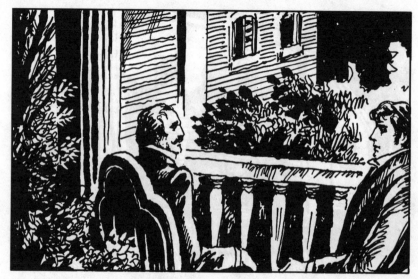

72. 这天傍晚，我们面对花园坐着，亚芒说："我要把我们的故事告诉你，其中有些事我是从信和日记中知道的。至于你以后怎么写，那就随你安排了。"下面就是他们的故事：

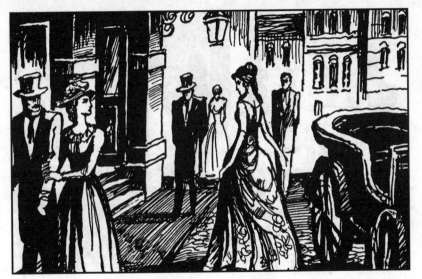

73. 春暖花开的一天，一辆轻便马车停在大商场门口。一个身着白衣，未抹脂粉而又美得超凡脱俗的姑娘从车上下来。四周的目光齐向她望去，其中的亚芒竟呆住了。

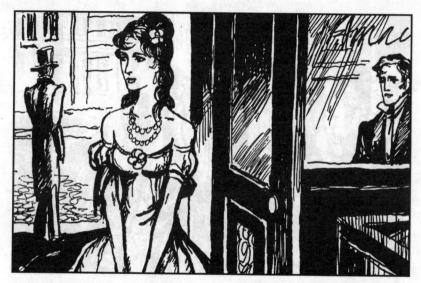

74. 姑娘进了商场，亚芒便奔到门口，隔着橱窗玻璃追踪着她的倩影。

75. 当白衣女子登上马车离去时，亚芒忙去向站在门口的店员打听，店员说："那是玛格丽特·哥吉耶姑娘。"

76. 亚芒忙又掉头去看那马车，已然不见踪影，他若有所失地叹了一声。

77. 亚芒听说那姑娘每逢新戏上演必去剧院。恰好这时歌剧院上演新戏，亚芒便和朋友爱尔纳斯特一道前往剧院。

78. 刚坐下，亚芒就看见玛格丽特坐在台前的包厢里，爱尔纳斯特看着发怔的亚芒，说："那姑娘真漂亮，是吗？"

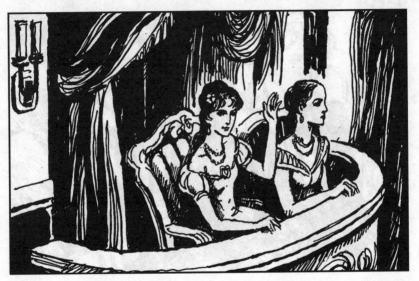

79. 正在这时，玛格丽特看见了爱尔纳斯特，她微笑了一下，然后做了个叫他过去的手势。

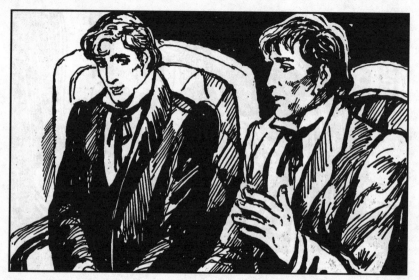

80. 亚芒禁不住说："你真有福气呀！""什么福气？""去看这个女子呀。""呵，你是爱上她了。""没有的事，我只是想认识她而已。""那就一起去，我给你介绍。"

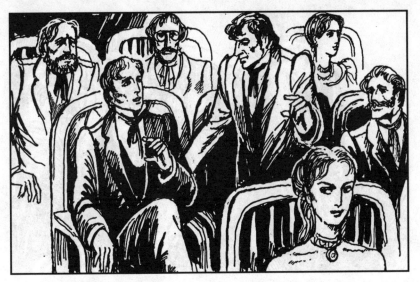

81. 亚芒却摇起头来，说："你先去问问她同不同意。""哎呀，跟她这样的姑娘是不必这么拘束的，走吧！""你先去。"亚芒坚持着。

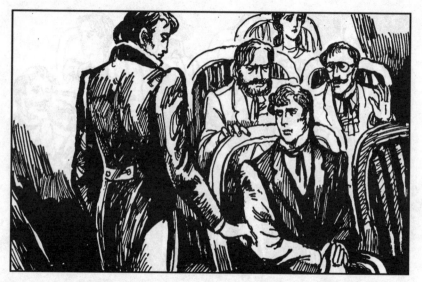

82. 一会儿，爱尔纳斯特回来了，他对亚芒说："去吧，她在等着我们。不过，得先去买糖果，是她要的。"

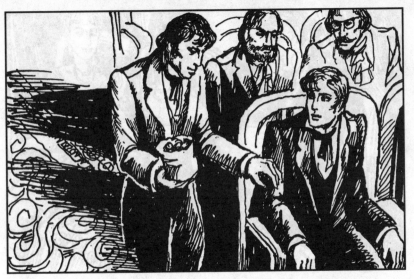

83. 爱尔纳斯特在剧院外的小店买了一斤蜜饯葡萄。亚芒小心地问："你知道她爱吃这个？""大家都知道。你当她是什么公爵夫人呀，其实她是个婊子，所以你大可随便些。"

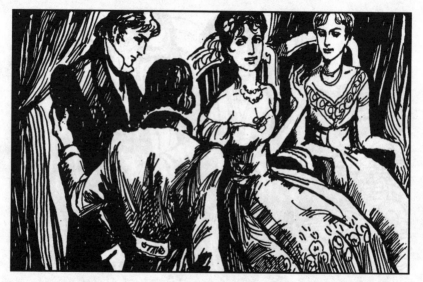

84. 当他们走进包厢时，玛格丽特看见亚芒的窘态，便哈哈大笑起来。

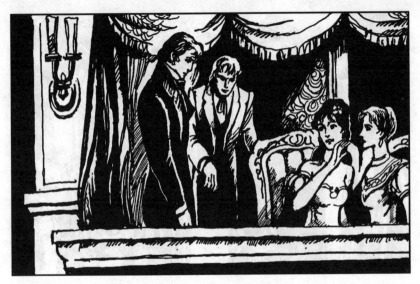

85. 爱尔纳斯特为亚芒做了介绍，玛格丽特只微一点头，然后在女伴耳边一阵嘀咕，接着两人哄然大笑。

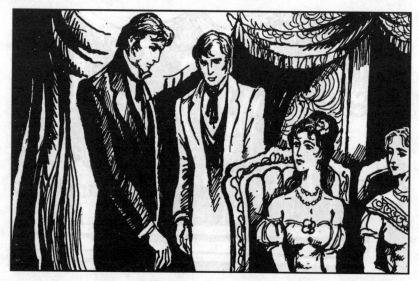

86. 玛格丽特笑过后对亚芒说："你要人陪你来，是因为你不高兴一个人来吧？"亚芒觉得受了侮辱，说："如果我冒犯了你，那我告辞好了。"

87. 回到池座后，爱尔纳斯特对亚芒说："你本不该那么尊重她们的，她们没有教养，就像狗一样，你给它香料，它却喜欢大粪的臭气。朋友，不能跟她们那么认真的。"

88. 亚芒却很痛苦，喃喃地说："我永远也不再见这女子了。""哈！看你的样子，我相信总有一天你会坐进她的包厢，总有一天你会听到她毁了你的消息。"

89. 亚芒没有说话，他正在暗下决心，要堂堂正正地把玛格丽特弄到手，以洗去刚才的屈辱。这时，大幕拉开了，台上的戏开始了。

90. 戏还未完，玛格丽特和女伴起身离去。亚芒也站起来要走，爱尔纳斯特嘲笑地说："我说对了吧，去吧，去碰碰运气吧！祝你好运啰。"

91. 玛格丽特由女伴和两个青年男子陪着来到剧院门口，她吩咐仆人说："叫车夫把车驶到金屋咖啡馆去等着，我们步行去那里。"

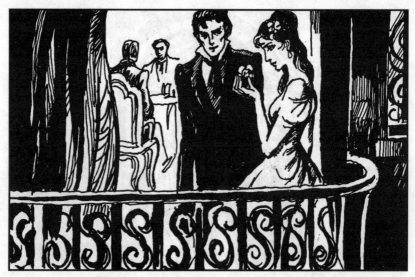

92. 亚芒从对街注视着咖啡店的雅座，此时，玛格丽特正倚着窗外的栏杆，一片片地摘着手中白茶花的花瓣。一个青年男子正对她说着什么，她却是一副心不在焉的样子。

93. 亚芒也进了咖啡店，他坐在一个角落里，远远地注视着玛格丽特。他总觉得这姑娘有种特别的气质吸引着他。

94. 夜半，玛格丽特和朋友登车离去，亚芒也跳上辆小马车追踪而去。

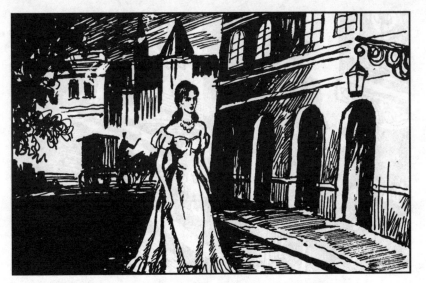

95. 玛格丽特的车子在昂丹路9号停下，她独自一人往家里走去。

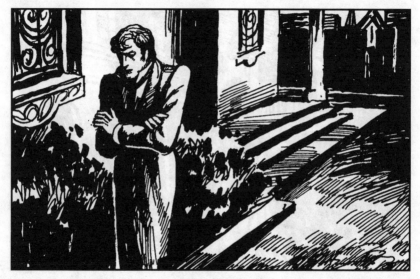

96. 亚芒跳下马车，望着玛格丽特消失的宅子出了神，然后缓缓地垂头离去。

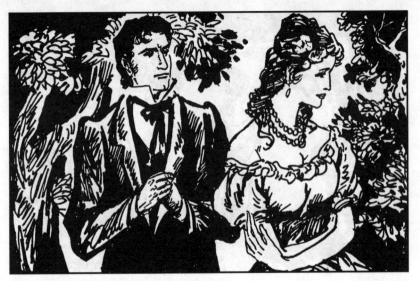

97. 亚芒到处追踪玛格丽特的倩影，在游艺场，看到玛格丽特玩得高兴，他的心里也很高兴。

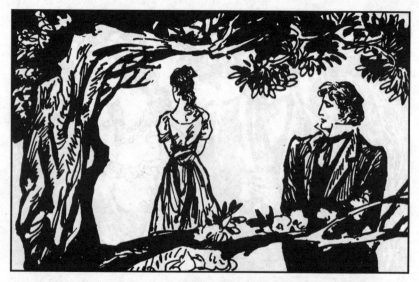

98. 在尚塞利塞树林里，当亚芒看见玛格丽特踽踽独行，黛眉微蹙时，他的心里竟会感到莫名的沉重。

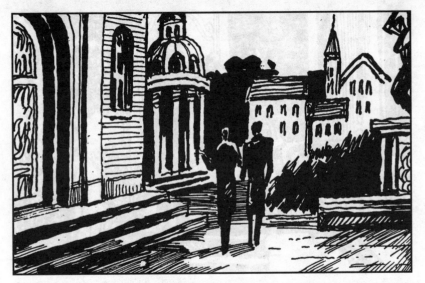

99. 有半个月，亚芒在哪里都看不到玛格丽特的踪影了。他失魂落魄地去找朋友加斯东打听消息。加斯东说："那可怜的姑娘正病得厉害。" "什么病？" "肺痨，那姑娘活不长了。"

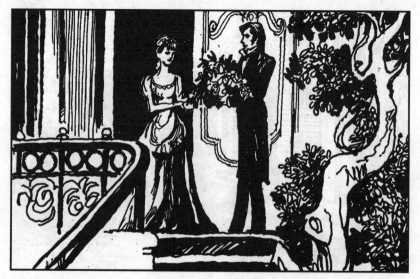

100. 从此，亚芒天天去昂丹路9号向女仆探听玛格丽特的病情，他既不肯留下名片，也不肯说出姓名。

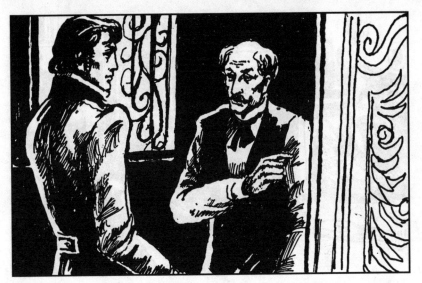

101. 有一天，门房告诉亚芒说："姑娘好了些，她已动身去巴涅尔疗养了。"亚芒笑笑，放心地离开了。

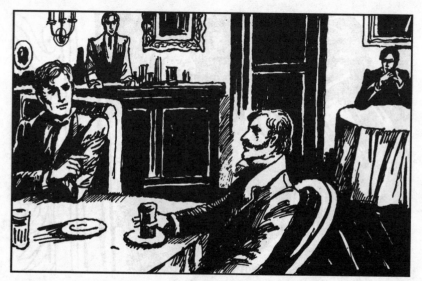

102. 玛格丽特一去两年。随着时间的推移，亚芒对玛格丽特的印象已经渐渐淡去，可恰在这时，加斯东带来了玛格丽特已返回巴黎并在今晚去歌剧院的消息。

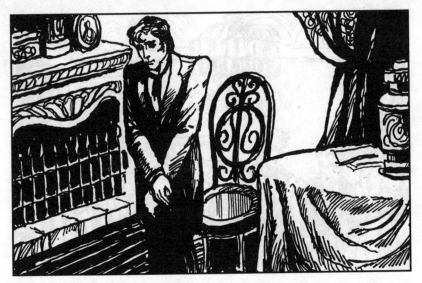

103. 亚芒那深潜的热情又燃烧起来，他在屋里躁动不安地踱着，最后，终于下决心去剧院，因为他急于看见她。

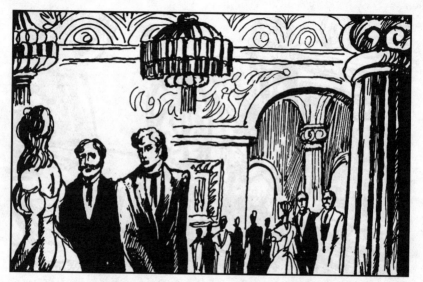

104. 在剧院休息室里，加斯东向一个匆匆过去的高身量女子打着招呼。亚芒问："这是谁呀？"玛格丽特呀。""啊！她变化好大呀，那场病……"亚芒没有再说下去，而急急地往池座走去。

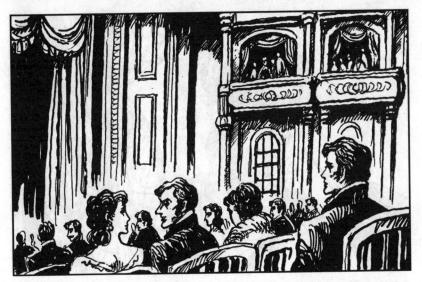

105. 亚芒的目光寻找着玛格丽特，他找着了，那面带病容的姑娘使他的目光不忍离去。

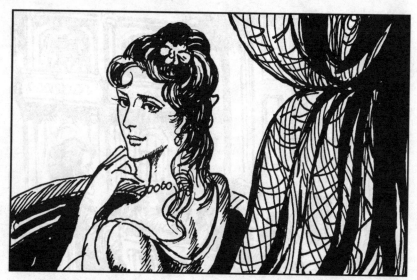

106. 亚芒的目光引起了玛格丽特的注意，她扭头望着他，露出她独有的自然而又迷人的甜笑。亚芒却故意不回报她的招呼，以报复她上次的无礼嘲笑。

107. 玛格丽特跟对面包厢的一个胖女人招呼着，亚芒发现那是他认识的普于当斯太太。她以前也是风尘女子，年老色衰后开了家专为女人服务的成衣店。

108. 亚芒要通过普于当斯认识玛格丽特，便主动去她包厢拜访。亚芒问她："你刚才招呼的是谁呀？""玛格丽特姑娘呀，她是我店里的主顾，又是我的邻居，她梳妆间的窗户正对着我的窗户呢。"

109. 亚芒要求普于当斯带他去玛格丽特家，普于当斯说："很难，因为有个妒忌的老公爵在保护她，她是在疗养地认识他的，因为她像他死去的女儿，所以公爵向她提供生活费，条件是她要改变过去的生活。"

110. 亚芒说："那么等会儿谁送她回去呢？""公爵呀。他等会儿就来了。""谁送你回去呢？"普于当斯摇摇头。亚芒说："我和我的朋友可以吗？"普于当斯点点头，突然说："看，他来了。"

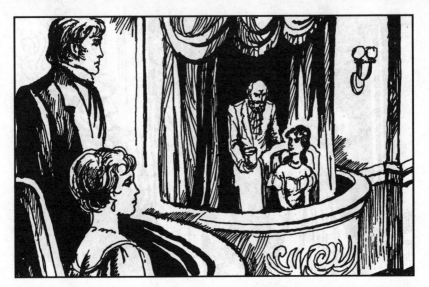

111. 亚芒掉头看去，一个白发老头正走进玛格丽特的包厢，正把随身带来的一包糖果递给他的"女儿"。

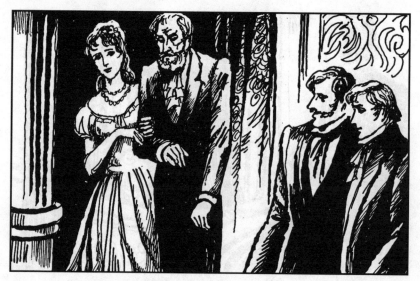

112. 当亚芒和加斯东去见普于当斯时，恰好与从包厢出来的玛格丽特和老公爵相遇，两位青年退在一边，看着如花似玉的玛格丽特挽着那老头走了。

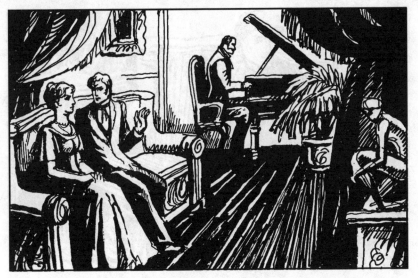

113. 来到普于当斯家后，亚芒问："那老头还在她家吗？""不在。不过他会留下仆人在门外监视她。""她有情人吗？""我没发现，只知道有个N伯爵对她很好，玛格丽特却讨厌他。"

114. 普于当斯停了停又说："不过，我觉得玛格丽特错了，因为N伯爵既年轻又富有，又愿意奉献。我劝过玛格丽特，可她掉头不顾，却情愿去做那老货的女儿，要是我，早叫他滚蛋了。"

115. 加斯东一边叫着："可怜的玛格丽特！"一边在钢琴上弹奏起一支华尔兹舞曲。

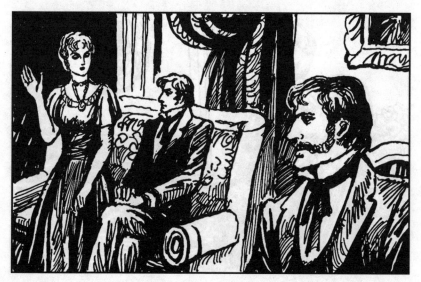

116. 普于当斯却叫起来："停下，我听见她在喊我。"她侧耳听了听，说："先生们，你们请走吧。我要到玛格丽特那里去了。"加斯东说："我认识她的，我可以和你一起去拜访她。"

117. 普于当斯说："可亚芒不认识她。"这时，玛格丽特又喊起来，普于当斯连忙跑去打开与玛格丽特家相对的窗扇。

118. "我喊了你10分钟了,快来吧。N伯爵还在这里,简直烦死我了。"玛格丽特站在她的窗户边上说。普于当斯说:"我此刻不能来,家里有两个后生,他们不肯走。""他们要怎样啊?"

119. 普于当斯看看两个年轻人，说："他们要来看你。加斯东先生你是认识的。亚芒先生……"玛格丽特打断她说："来吧，除伯爵以外，谁来都可以。快点，我等着。"

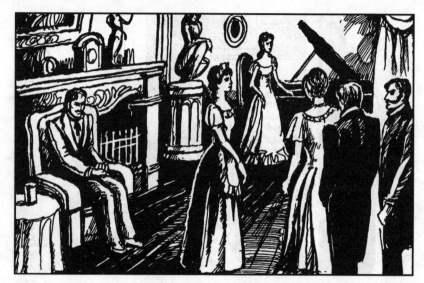

120. 女仆娜宁把普于当斯一行带进小客厅。只见N伯爵困窘地倚在壁炉边，玛格丽特从钢琴前站起，露出她那特有的妩媚微笑说："朋友们，欢迎欢迎。"

121. 加斯东迎上去说："小姐，那你是允许我把朋友亚芒先生介绍给你啦。"亚芒拘谨地鞠着躬，嘀咕着说："我已经有过被人介绍给你的光荣呢。"

122. 玛格丽特搜索着记忆，慢慢地摇着头。亚芒说："小姐，那是两年前在歌剧院，爱尔纳斯特做的介绍，那时好像我很可笑……"

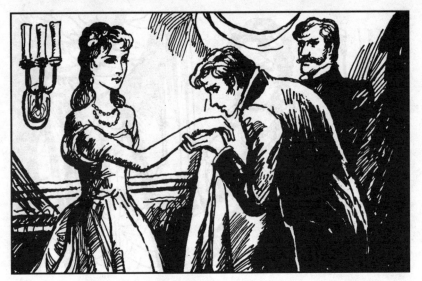

123. "噢，我记起来了。不是你可笑，而是我淘气。你已经饶恕我了吧，先生？"玛格丽特诚恳地说，并把手伸给亚芒。亚芒被她的态度打动了，捧着她的手躬身吻了一下。

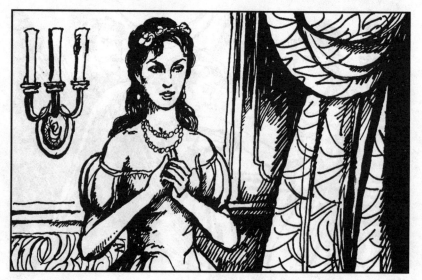

124. 玛格丽特又说："那是我的坏毛病，对第一次会见的人总喜欢让他们难受。我的医生说是因为神经质，是常闹病的缘故，希望你能相信我的医生。"

图书在版编目（CIP）数据

茶花女/健平改编；李铁军，焦成根绘.——
长沙：湖南美术出版社，2013.5
（世界文学名著连环画收藏本）
ISBN 978-7-5356-6208-8

Ⅰ.①茶…　Ⅱ.①健…　②李…　③焦…
Ⅲ.①连环画-作品-中国-现代　Ⅳ.①J228.4

中国版本图书馆CIP数据核字(2013)第
084355号

ISBN 978-7-5356-6208-8

9 787535 662088 >

世界文学名著连环画收藏本

茶花女① (共5册)

出 版 人：李小山

原 　 著：[法] 小仲马

改 　 编：健平

绘 　 画：李铁军　焦成根

封面绘画：唐星焕

责任编辑：郭 煦　李 坚　杜作波

湖南美术出版社出版·发行
（长沙市雨花区东二环一段 622 号）
湖南省新华书店经销
深圳市雅佳彩制版有限公司设计
深圳市美嘉美印刷有限公司印刷

开本：787×1092　1/50　印张：2.56
2013 年 7 月第 1 版　2013 年 7 月第 1 次印刷
ISBN 978-7-5356-6208-8